BEI GRIN MACHT SIC
WISSEN BEZAHLT

- Wir veröffentlichen Ihre Hausarbeit,
 Bachelor- und Masterarbeit

- Ihr eigenes eBook und Buch -
 weltweit in allen wichtigen Shops

- Verdienen Sie an jedem Verkauf

Jetzt bei www.GRIN.com hochladen
und kostenlos publizieren

Verena Mühlenbeck

Aleksander Rodtschenko - Fotografie

"Das Neue sehen"

GRIN Verlag

Bibliografische Information der Deutschen Nationalbibliothek:

Die Deutsche Bibliothek verzeichnet diese Publikation in der Deutschen National-
bibliografie; detaillierte bibliografische Daten sind im Internet über http://dnb.d-
nb.de/ abrufbar.

Impressum:

Copyright © 2009 GRIN Verlag GmbH
Druck und Bindung: Books on Demand GmbH, Norderstedt Germany
ISBN: 978-3-640-85168-3

Dieses Buch bei GRIN:

http://www.grin.com/de/e-book/167777/aleksander-rodtschenko-fotografie

GRIN - Your knowledge has value

Der GRIN Verlag publiziert seit 1998 wissenschaftliche Arbeiten von Studenten, Hochschullehrern und anderen Akademikern als eBook und gedrucktes Buch. Die Verlagswebsite www.grin.com ist die ideale Plattform zur Veröffentlichung von Hausarbeiten, Abschlussarbeiten, wissenschaftlichen Aufsätzen, Dissertationen und Fachbüchern.

Besuchen Sie uns im Internet:

http://www.grin.com/

http://www.facebook.com/grincom

http://www.twitter.com/grin_com

Johann Wolfgang Goethe-Universität

Frankfurt am Main

Kunstgeschichtliches Institut

Proseminar: Russische Avantgarde

Wintersemester 2008/09

Seminararbeit

Aleksander Rodtschenko – Fotografie
„Das Neue sehen"

vorgelegt von: Verena Mühlenbeck

Inhaltsverzeichnis

1. Einleitung

Die folgende Seminararbeit ist eine schriftliche Ausarbeitung des Referats „Aleksander Rodtschenko: Fotografien", welches ich im Rahmen des Blockseminars „Russische Avantgarde" vom 19. – 21. Dezember 2008 gehalten habe.

In ihrer inhaltlichen Ausrichtung wird sich die Arbeit ausschließlich auf die Darstellung von Rodtschenkos Tätigkeit als Fotograf beziehen. Andere Genres, die er als Künstler ebenfalls zu bedienen wusste, bleiben hierbei gänzlich unberücksichtigt.

Zunächst sollen in Punkt 1.1. anhand einiger biografischer Daten, die Rodtschenkos Weg als Fotograf beeinflussten und bestimmten, seine Arbeit und sein Engagement als eben solches beleuchtet werden.

Des weiteren lässt sich nun der Hauptteil der Arbeit in drei Abschnitte unterteilen. Dabei liegt im ersten Teil der Akzent auf der Entwicklung seines fotografischen Schaffens mit dem Kauf seiner ersten Kamera beginnend, und der Beendigung der Tätigkeit abschließend. Dem Sujet der Stadt soll hierbei besondere Aufmerksamkeit zuteil werden.

Danach werden ideologische Standpunkte des Konstruktivismus zur Fotografie dargestellt. Diese sollen der Veranschaulichung von Rodtschenkos Intentionen für seine Arbeit dienen und seine Vorstellungen von der Erneuerung der Gesellschaft erläutern.

In einem letzten Abschnitt werden zwei prägnante Merkmale seiner Fotografien benannt und gedeutet, die in seinem Schaffen eine wichtige Rolle spielten und die innovative Kraft seiner Arbeit zu dieser Zeit ein letztes Mal veranschaulichen.

In einem abschließenden Fazit möchte ich zusammenfassend Rodtschenkos Dasein als Fotograf bewerten.

Ziel der Arbeit soll sein, einen umfassenden, reflektierten Überblick über die fotografische Tätigkeit des Künstlers Rodtschenko zu geben und die Inhalte und Zielsetzungen seiner künstlerischen Ideologie anhand seines Werdegangs als Fotograf aufzuzeichnen.

1.1. Biografische Eckdaten

Um zunächst die Bedeutung der Fotografie in Rodtschenkos Leben und Werk etwas deutlicher herauszuarbeiten, werde ich im folgenden Abschnitt einige der für sein fotografisches Schaffen relevanten Lebensdaten benennen.[1]

Am 5. Dezember 1891 wird „Aleksander Michailowitsch Rodtschenko" in St. Petersburg geboren und tritt schon in jungen Jahren seine Karriere als Künstler an. Bereits 1911 tritt er in die Kasaner Kunstschule ein, die er im Jahre 1914 wieder verlässt. Daraufhin zieht er nach Moskau, wo er ein Jahr lang in der Grafischen Abteilung der „Stroganoff-Schule für angewandte Kunst" unterrichtet wird. Der Aspekt des Grafischen soll sich später auch in seinen Fotografien wiederfinden. Als tatkräftiger, engagierter Künstler tritt Rodtschenko 1916 endgültig ins Licht der Öffentlichkeit und gilt innerhalb kurzer Zeit als der russischen Avantgardebewegung angehörig. In den folgenden Jahren von 1920 – 1953 nimmt er an zahlreichen Wettbewerben teil, produziert mehrere Fotoserien, hauptsächlich zu den Themen Urbanität, Technik und Industrie, und illustriert unter anderem edliche Fotobände sowie –bücher. So beispielsweise ein Fotobuch zur urbanen Entwicklung Moskaus „Das alte und das neue Moskau" von 1931 oder „Vom kaufmännischen Moskau zum sozialistischen Moskau" von 1932. Außerdem arbeitet Rodtschenko zusätzlich ab 1925 als Fotoreporter für verschiedene Zeitschriften, wie „Ogonjok" oder „30 dnej". Diese Tätigkeit wird er bis 1932 fortsetzen. Von 1927 bis 1935 ist er Mitglied der „Fotokommission für Fotoausstellungen" und Jurymitglied der Ausstellungskommission „Meister der sowjetischen Fotografie".

Seine letzte Fotoserie zum Thema „Zirkus" (1935-38) lässt ihn nach Vollendung dieser Sequenz zur Malerei zurückkehren. Es folgen bis einschließlich 1954, zwei Jahre vor seinem Tod, zwar weitere Illustrationen von Fotobänden, die er unter anderem gemeinsam mit seiner Frau, Warwara Stepanowa, gestaltet. Aber, wie in folgendem Kapitel näher erläutert wird, sieht sich Rodtschenko schließlich durch zunehmende Kritik seitens der kommunistischen Regierung zur Aufgabe der Fotografie gezwungen.

[1] alle biografischen Daten entnommen aus: Gerd Unverfehrt u.a.: Rodtschenko. Fotograf 1891-1956, Göttingen 1989, S. 155 f.

2. Die Entwicklung seines fotografischen Schaffens

In diesem Kapitel möchte ich zunächst darauf eingehen, ab wann und wie sich für Rodtschenko der Prozess des Fotografierens einstellte und gestaltete. Hierfür ergibt sich ein vorläufiger Ausgangspunkt mit dem Jahr 1921, in dem er seine drei letzten Gemälde, ein Triptychon aus „drei monochrome[n] Tafeln unter dem Titel 'Reine rote Farbe, reine gelbe Farbe, reine blaue Farbe'"[2], vollendet und sich von der Malerei abwendet.[3] Bevor er die Fotografie als Medium für sich entdeckte, „hatte er sich bereits als vielseitig tätiger und innovativer Künstler in Moskau hervorgetan."[4] Aber auch die Arbeit an seinen puristisch abstrakten Collagen findet ein Jahr später, 1922, ein Ende. Schon diese Werke, aus hauptsächlich nonfiguralen Elementen wie zum Beispiel architektonischer Motive zusammengesetzt, zeigen eine deutliche Relation zu den gegenstandslosen, suprematistischen Werken der vorigen Jahre. „Für ihn war die Collage ein spezielles, zwar ein wenig exotisches, doch über ästhetische Dimensionen verfügendes 'Objekt'."[5]

Anfang der 20er Jahre drang nun aber endgültig die Fotografie in verschiedenste Bereiche des öffentlichen Lebens ein (so beispielsweise in Reklame, Plakatkunst und Polygraphie).[6] Zu dieser Zeit ist eine langsame Erneuerung der Fotografie in Russland zu verzeichnen und dies ebnet den Weg zur Entstehung der Fotomontage, der sich nun auch Rodtschenko zuwendet.[7] Er eignet sich schnell die hierzu benötigen technischen Fähigkeiten an und wird durch seine sachlichen Kombinationen aus Buchstaben und Fotos im „Stil des Frühkonstruktivismus"[8] bekannt. Diese Werke erstellt er im herkömmlichen Sinn durch Ausschneiden und Aufkleben einzelner Elemente. Letztendlich datiert sich der endgültige Beginn Rodtschenkos` Karriere als Fotograf auf das Jahr 1924, in dem er seine erste Kamera, eine „Leica", kauft. Durch deren kompakte Form und leichte Handhabung wird es ihm nun möglich, die Kamera als mobiles Werkzeug immer mit sich zu führen, um seine Umgebung zu analysieren und

[2] Anne Rennert: Rodcenkos Metamorphosen. Zur Dynamik der Form im fotografischen Werk, München u.a. 2008, S. 38
[3] Vgl. Alexander N. Lawrentjew: Der fotografische Kosmos Rodtschenkos, in: Gerd Unverfehrt u.a.(Hgg.): Rodtschenko. Fotograf 1891-1956, Göttingen 1989, S. 144
[4] berlinerfestspiele.de
[5] German Karginow: Rodschenko, o.O. 1979, S. 122
[6] Vgl. ebd., S. 123
[7] Vgl. ebd., S. 123
[8] Ebd., S. 124

festzuhalten. Schnell wird Rodtschenko zu einem der „Begründer und der vielseitigste Künstler der sowjetischen Fotografie."[9]

2.1. Frühe Arbeiten und erste Auseinandersetzung mit dem Medium Fotografie

Vorerst nutzt Rodtschenko das für sich neu entdeckte Medium Fotografie als erster Künstler der UdSSR zur Herstellung von Fotomontagen, die unter anderem in zahlreichen Zeitschriften, wie bspw. „Kinofot", Beachtung finden. Und er beginnt, alles, was die Technik bis zu diesem Zeitpunkt zu leisten vermochte, schnell und effizient zu erlernen, „um auch selbst zur Entwicklung der Fotokunst beitragen zu können."[10] Bei der Aneignung fotografischer Ausdrucksmittel helfen ihm vor allem die Erfahrungen, die er mit der gegenstandslosen Malerei und Graphik gemacht hatte. Und zudem bewirkt seine große Achtung vor der Technik, dass er mit einem vollständig klaren, kompositorischen Blick auf die Dinge in seiner Umgebung reagiert und genau überlegt, was er wie und zu welchem Zweck aufnehmen möchte. Dazu schreibt Lawrentjew:

> „Er ist einer der ersten, der so zielgerichtet aus seiner ganzen Welt auswählt. Aus der Vielzahl visueller Eindrücke entschied er sich immer für ein Minimum: Für einen Teil des Raumes, der Farben, des Lichts und der Form."[11]

Er erforscht die neuen Möglichkeiten, die der Fotoapparat ihm bietet, und experimentiert als einer der ersten Künstler mit verschiedenen Techniken, um diese Möglichkeiten gänzlich auszuschöpfen. So entstehen zu dieser Zeit außergewöhnliche Nahaufnahmen oder beispielsweise perspektivisch verkürzte Bilder. Auf die Merkmale der Bilder wird im vierten Kapitel näher eingegangen. Der einzige Vorsatz bei seiner Arbeit, den Rodtschenko nicht bricht, ist der Verzicht auf jegliche Art von „Retusche, Brom und sonstige Tricks"[12]. Zuvor waren diese Mittel in einer vorwiegend tradierten Vorstellung von Fotografie eine notwendige Vorgehensweise, um etwaige Fehler auf Fotografien verschwinden zu lassen und ein ohnehin schon starres Bildgefüge so zu überzeichnen, dass es künstlich und nach der damaligen Auffassung „zur Kunst" wird. Rodtschenko aber bricht bewusst mit diesen Traditionen. Er selbst sagt dazu: „Die Fotografie muss ihre eigenen Mittel anwenden."[13]

[9] German Karginow: Rodschenko, o.O. 1979, S. 226
[10] Ebd., S. 227
[11] Alexander N. Lawrentjew: Der fotografische Kosmos Rodtschenkos, in: Gerd Unverfehrt u.a. (Hgg.): Rodtschenko. Fotograf 1891-1956, Göttingen 1989, S. 144
[12] German Karginow: Rodschenko, o. O. 1979, S. 227
[13] Ebd., S. 227

6

Neben seiner ersten Fotoreportage 1924 („'Dort, wo man das Geld macht' für die Zeitschrift Technik und Leben"[14]) und bevor er sich in den folgenden Jahren gegenstandsloser, experimenteller Fotografie widmet, entstehen zunächst Porträts von Familienangehörigen und Freunden.

2.1.1. Das Porträt

Die Porträts, die Rodtschenko von ihm nahestehenden Personen machte, zeichnen sich, wie die anderen Werke auch, zunächst durch die Neuartigkeit der Darstellung zu der damaligen Zeit aus. Die Modelle nehmen keine starren, tradierten Posen mehr ein und strahlen durch ihre entspannte Körperhaltung und Mimik Ruhe und Vertrautheit aus. Rodtschenko vermochte offenbar, eine vertraute Atmosphäre zu schaffen und dem Modell die Möglichkeit zuzugestehen, sich so zu präsentieren, wie es ihm angenehm ist. „[...] Aus den Bildern strahlt die spezifische Atmosphäre des gegenseitigen Vertrauens."[15] Dadurch lässt sich in Rodtschenkos Porträts ein einvernehmliches Zusammenspiel zwischen Fotograf und Modell erkennen. Indem man seine Anwesenheit bei den Aufnahmen durch die Aura des Modells zu verspüren vermag, verewigt Rodtschenko sich selbst in seinen Porträts.

2.2. Experimentelle Fotografie

Ab 1925 werden Rodtschenkos Fotografien zunehmend gegenstandsloser und weisen starke experimentelle Züge auf. Er beginnt mit den vielseitigen Möglichkeiten der Fotografie zu spielen. Durch die Verschiebung von Perspektiven, extreme Nahaufnahmen und den Einsatz von Lichtquellen lässt er konkrete, reale Gegenstände zu abstrakten Formen und Strukturen, eben zu gegenstandslosen Abbildern der Realität formieren. Dabei richtet er seinen Fokus auf reine, klare Linien und geometrische Formen, die durch experimentelle Aufnahmeweisen aus banalen, alltäglichen Dingen in seiner Umgebung entstanden. „In den 20er Jahren waren es die makellos reinen, neuen, gleichmäßigen, glatten, wohlproportionierten Dinge gewesen, [...]"[16], die im Interesse der Fotografen lagen. Durch die Erfassung kleinster Ausschnitte mittels der Kamera

[14] German Karginow: Rodschenko, o. O. 1979, S. 228
[15] Ebd., S. 227
[16] Alexander N. Lawrentjew: Der fotografische Kosmos Rodtschenkos, in: Gerd Unverfehrt u.a. (Hgg.): Rodtschenko. Fotograf 1891-1956, Göttingen 1989, S. 144

konstruiert er seine Bilder bis ins Detail und verzichtet dabei auf funktionslose und somit überflüssige Elemente.[17] So konnten plastische, klare Formen an Gegenständen sichtbar gemacht werden.

Betrachtet man seine Hinwendung zu diesen Produktionsweisen auf ideologischer Basis, so ist eindeutig ein konstruktivistischer Grundgedanke erkennbar. Wie bereits erwähnt, schwört Rodtschenko 1921 der Malerei als Medium ab und betrachtet die Farbe als Produktionsmittel für hinfällig. Nun ist für ihn die Fotografie das einzige Medium, mit dem sich Dinge auf eine Fläche projizieren lassen. Und die Linie als solche stellt die progressivere Form der Komposition dar.[18] „Die gerade Linie gilt [...] als das Basiselement jeder Konstruktion, sei sie in der Natur, der Technik oder der Kunst beheimatet."[19] Eine objektive Formgebung beim Fixieren der Gegenstände in des Fotografen Umwelt steht hierbei im Vordergrund. Des weiteren ist unter anderem durch die experimentellen perspektivischen Verkürzungen und die Darstellung von Linien und Flächen der aufgenommenen Gegenstände auch häufig ein starker Bewegungsfluss in Rodtschenkos Bildern erkennbar. Und auch hierfür gibt es aus der Sicht des Konstruktivisten eine ideologische Begründung. Die „unumgängliche Bedingung für die Konstruktion"[20] müsse demnach die Bewegung sein, da sich materielle Formen im Raum bewegten und sich so eine „entsprechende Ordnung" gestalteten.[21] Die Konstruktion der Bewegung in seinen Werken bewirkt Rodtschenko durch eben diese technischen Experimente mit Perspektiven und Licht.

Abschließend lassen sich diese Vorstellungen in Bezug zu Rodtschenkos Schaffen mit einem Zitat Hubertus Gassners gut zusammenfassen:

> „[...] in allen Kunstgattungen war ihm der Kampf gegen die statische, zur kontemplativen Betrachtung einladende Komposition und für die dynamische, aktivierende Konstruktion oberstes Gebot."[22]

Dieses Bestreben lässt sich auf die Konstruktivisten dieser Zeit allgemeingültig übertragen. Sie alle treibt die Suche nach einer dynamischen, bewegenden und Bewegung erzeugenden Ausdrucksform, nämlich der Fotografie, an.

[17] Vgl. German Karginow: Rodschenko. o. O. 1979, S. 228
[18] Vgl. Hubertus Gassner: Rodcenko Fotografien, München 1982, S. 16
[19] Hubertus Gassner: Rodcenko Fotografien, München 1982, S. 16 f.
[20] El Lisickij zitiert nach Hubertus Gassner: Rodcenko Fotografien, München 1982, S. 17
[21] Hubertus Gassner: Rodcenko Fotografien. München 1982, S. 17
[22] Ebd., S. 19

2.2.1. Urbanes Leben, Technik und Industrie

Diese beschriebene dynamische Bewegung findet sich in dem neuen Lebensrhythmus der nachrevolutionären Großstadt wieder. Und diese ist deshalb immer wieder, mit all ihren Details, von Architektur, sich bewegenden Menschenmassen bis hin zu industriellen, technischen Errungenschaften, ein beliebtes Motiv und Ende der 20er Jahre das meist gewählte Sujet für Rodtschenkos Fotografien; sowie auch anderer Konstruktivisten. Auch wenn zu Beginn seiner fotografischer Arbeit die Moskauer Infrastruktur sich erst zu entwickeln beginnt.

Ihn faszinieren die „unzähligen, simultan verlaufenden, sich überlagernden und durchkreuzenden Bewegungsverläufe"[23] der Stadt und er sieht sich als Fotograf über den Dingen stehend, sie in seinen Aufnahmen zu ordnen versuchend. Indem er einzelne Szenen oder Häuserfassaden fixiert, sie in extremen Ober- und Untersichten fotografiert, ordnet er das Chaos der unübersichtlichen Vielzahl an Ereignissen und Plätzen für den Betrachter neu und nimmt so den „Standpunkt des konstruierenden Kompositeurs ein."[24] Der urbane Alltag wird durch das Objektiv der Kamera neu organisiert und auf dem Bild neu konstruiert. Es entstehen in diesen Jahren in Moskau aufgenommene Fotoserien, die sowohl Straßenszenen mit Händlern als auch im Gegensatz dazu pompöse Neubauten in geometrischen Formen und fluchtenden Linien zeigen. Das Beispiel des „Mosselprom-Hauses" in Moskau, aufgenommen 1925, verdeutlicht durch die gezielte Herstellung geometrischer Dynamik und Ordnung die politische Orientierung des jungen Künstlers. So symbolisiert es doch die Organisationsstruktur der sozialistischen Planwirtschaft.[25] Er verfolgt mit seinen Fotografien der neuen Architektur die Idee, den Betrachter zu lehren, wie diese wahrzunehmen ist. Die Trennung von Leben und Arbeit sollte aufgehoben und die Menschen an die neue Lebensweise gewöhnt werden. Architekturbilder könnten also als Mittel zur Neuerziehung der Menschen verstanden werden.[26]

Ästhetisch sehr klar gegliederte, auf minimalste Elemente reduzierte Bilder entstehen besonders dann, wenn Rodtschenko beispielsweise industrielle Gegenstände wie Zahnräder fotografiert und diese so nah aufnimmt, dass sie sich in einzelne Formen auflösen, gleichmäßige Muster bilden und so zu einer Bildeinheit verschmelzen. Die

[23] Hubertus Gassner: Rodcenko Fotografien. München 1982, S. 56
[24] Ebd. S. 56
[25] Vgl. ebd., S. 57
[26] Vgl. ebd., S. 62

Neuanordnung und Konstruktion der von Rodtschenko fotografierten Gegenstände machen den ästhetischen Reiz seiner Werke aus.

Nebst seiner großen Erfolge und der öffentlichen Anerkennung, die Rodtschenko zuteil wird, sieht er sich trotzdem ab Ende der 20er Jahre zunehmend scharfer Kritik seitens der Konservativen ausgesetzt. Man wirft ihm vor, die westliche Fotografie nachzuahmen. Der Ruf nach einer Fotografie, die einzig der sozialistischen Massenkommunikation dienen soll und eindeutig lesbare Inhalte vermittelt, wurde immer lauter und übte großen Druck auf Rodtschenko aus. Dennoch entstand Ende der 30er Jahre, wie bereits erwähnt, seine letzte Fotoserie zum Thema „Zirkus".

3. Ziele und Intentionen

In folgendem Kapitel soll der ideologische Standpunkt Rodtschenkos als konstruktivistischer Fotograf genauer erläutert werden. Dazu wird zunächst dargestellt, welche Veränderungsansätze Rodtschenko mit seiner Fotografie anstrebte. Er sah dieses Medium als Mittel, die Zeichen der nachrevolutionären Zeit Russlands zu deuten und den Menschen damit ein neues, modernes Weltverständnis zu vermitteln.

Des weiteren wird in diesem Kapitel die Vorstellung des „Künstler-Ingenieurs", die der Konstruktivismus hervorgebracht hatte, näher betrachtet.

3.1. „Das Neue sehen"

In diesem Teil der Arbeit geht es darum zu zeigen, inwiefern Rodtschenkos Fotografie und das neue fotografische Verständnis der Konstruktivisten im Allgemeinen die Wahrnehmung der Menschen beeinflusste und verändern sollte.

Um die Neuartigkeit der Ansprüche an den Rezipienten der damaligen Zeit zu verdeutlichen, möchte ich zunächst auf Veränderungen verweisen, die ein Umdenken für die Konstruktivisten überhaupt erst erforderlich machten. Die Entwicklung von Industrie, Technik und Großstadt und die angestrebte Verbindung von Leben und Arbeit im nachrevolutionären, sozialistischen Russland brachte starke Veränderungen des Alltags und unter anderem viele neue visuelle Eindrücke hervor. Diese neue Lebensweise verstand die Gruppe der Konstruktivisten als Prozess der Veränderung, den es visuell sichtbar zu machen galt. Denn die Menschen mussten aus ihrer Sicht erst

eine „reiche, sinnliche Wahrnehmung"[27] entwickeln, durch die die überholte tradierte Sicht auf die Dinge an den neuen urbanen Lebensrhythmus der Großstadt gewöhnt wird. Da „mit der Revolution die sozialen Beziehungen und das Verhältnis zu den Gegenständen in Bewegung geraten sind"[28], fordern die Konstruktivisten den Rezipienten auf, eine entsprechend angepasste Sichtweise zu entwickeln: ein „neues Sehen". Rodtschenko selbst schreibt hierzu: „Man muß die Menschen revolutionieren, damit sie neue Sichtweisen entdecken!"[29] Der Akt des Sehens sollte durch die Fotografie automatisiert werden. Nur durch „schnelles Reagieren [...], Aufmerksamkeit"[30] und scharf konturierte Wahrnehmung ließe sich die neue Welt, „das Neue", überhaupt klar erfassen, verarbeiten und organisieren.

Da nun die neue Wirklichkeit als ein künstliches Konstrukt verstanden wird, so müssen auch die Abbilder, die sie organisieren und die Wahrnehmung schärfen, konstruiert sein.[31] Daraus geht nun hervor, dass der Konstruktivist mit Hilfe der Technik, sprich der Kamera, ein schärferes Bild der Realität zeichnen und so Orientierungshilfen in den Wirren der neuen Welt geben will und kann.[32] Rodtschenko selbst sagt 1928 zu dieser Entwicklung: „Es scheint, als wäre nur der Fotoapparat in der Lage, das gegenwärtige Leben darzustellen."[33] Denn nur die Fotokamera, „das Wunderwerk der Präzision"[34], vermochte, die Realität in Ausschnitten und einzelnen Objekten geordnet darzustellen. Die Welt konnte durch die Fotografie in einzelne Elemente zerlegt werden, die das bloße menschliche Auge so nicht wahrzunehmen vermochte. Alle Gegenstände und Szenen wurden zum Objekt des Kameraobjektivs deklariert und somit die Symbiose der menschlichen Wahrnehmung mit der Technik erklärt. Es galt also, „den noch vorindustriell sozialisierten Menschen [...] durch die Fotografie die neue Raumwahrnehmung"[35] erlernen zu lassen. Diese ideologische Sichtweise geht nun so weit, dass das menschliche Auge gegenüber dem Kameraobjektiv als unterlegen betrachtet wird. Durch ihre erweiterte Schärfe könne die Kamera nicht nur, wie beschrieben, das Sehen an sich erleichtern, sondern dazu beitragen, das Neue zu

[27] Hubertus Gassner: Rodcenko Fotografien, München 1982, S. 65
[28] Ebd., S. 66
[29] Alexander Rodtschenko: Das Notizbuch der LEF (1927), in: Gerd Unverfehrt u.a.(Hgg.): Rodtschenko. Fotograf 1891-1956, Göttingen 1989, S. 40
[30] Hubertus Gassner: Rodcenko Fotografien, München 1982, S. 66
[31] Vgl. Hubertus Gassner: Rodcenko Fotografien, München 1982, S. 66
[32] Vgl. ebd., S. 67
[33] Ebd., S. 69
[34] Ebd., S. 67
[35] Ebd., S. 67

entdecken und zu erforschen.[36] Wo sich das menschliche Auge in chaotischen Straßenszenen verliert, vermag die Kamera einen Gegenstand zu fixieren und genau zu beleuchten. Eben aus diesem Grund entstehen während Rodtschenkos Schaffenszeit häufig Serien. Diese beleuchten einen Gegenstand oder eine Szene aus verschiedenen Blickwinkeln und decken dadurch dessen ganzheitlichen Entwicklungsprozess auf. Rodtschenko untersucht auf diese Weise sein Motiv und dessen Entfaltung aus unterschiedlichen Standpunkten, um dem Betrachter dessen Entfaltung aufzuzeigen.[37]

> „Extreme Anschnitte, exzentrische Perspektiven, Nahsicht oder Fernsicht, Konturenschärfe, Hell-Dunkel-Kontraste, prägnante Figur-Grund-Verhältnisse und die Hervorhebung von Linien verstärken die visuelle Ordnung und rufen einen einheitlichen Seheindruck hervor.“[38]

Alle visuellen Reize lassen sich mit der Kamera auf ein Bild projezieren und genau erfassen.

Das technisch vermittelte Sehen ist also aus konstruktivistischer Sicht die einzig adäquate Darstellungsform der urbanen Lebensweise. Nur die konstruierte Fotografie kann dem Menschen dazu verhelfen, das Leben als einheitlich organisiertes System zu verstehen[39]. Für Rodtschenko befreit die Kamera den Menschen von seiner Abhängigkeit von seiner eigenen Natur. Sie ist wesentlich mobiler und kann so rückwirkend den Menschen und sein Sehen mobilisieren.[40]

Abschließend lässt sich festhalten, dass sich diese Ideen einer neuen Welt und deren Ordnung in Bezug auf Fotografie gerade in den Köpfen der überwiegend ländlichen Bauernbevölkerung Russlands zu dieser Zeit nur schwerlich durchsetzen ließen. Sie war daran gewöhnt, die Zeit in starrer Haltung auf Bildern festzuhalten und so ihrer eigenen Vergänglichkeit zu trotzen. Die Vorstellung der Konstruktivisten stand dazu im Gegensatz. Sie wollten die Dynamik der Entwicklungen durch „Isolierung der Details, [...] und des Momentanen“[41] darstellen und Prozesse verdeutlichen.

Rodtschenko nutzte um das zu erreichen als einer der ersten durch schnelle Bewegungen verursachte Verwischungsbahnen und baute so die Komponente der Dynamik in seine Werke mit ein. Für ihn sind Fotografien dynamische Konstruktionen, die das Leben so zeigen müssen, wie es ist.[42]

[36] Vgl. Hubertus Gassner: Rodcenko Fotografien, München 1982, S. 68
[37] Vgl. ebd., S. 66
[38] Ebd., S. 68
[39] Vgl. ebd., S. 70
[40] Vgl. ebd., S. 70
[41] Ebd., S. 71
[42] Ebd., S. 71

3.2. Die Vorstellung des „Künstler-Ingenieurs"

Zusätzlich zu den Vorstellungen allein die Fotografie betreffend wird auf jegliche Art der künstlerischen Tätigkeit, das heißt der Gestaltung, das Dogma der Zweckmäßigkeit gelegt. Die Kunst sollte sich gänzlich mit dem neuen Leben vereinen und diesem zu Nutzen sein. Das bedeutet, sie sollte „in die alltägliche Lebenspraxis überführt werden"[43], indem sie sich der Gestaltung und Herstellung von alltäglichen Gegenständen „für eine proletarische Alltagskultur"[44] widmet. Rodtschenko dazu: „Konstruktion ist ein System, durch das eine Sache bei zweckentsprechender Materialnutzung und vorausbestimmter Wirkung verwirklicht wird."[45] Die erwünschte Wirkung Rodtschenkos Fotografien wurde im vorangehenden Kapitel bereits erläutert. Indem er die Erscheinungen der neuen Lebensumstände und der herbeigesehnten zukünftigen Veränderungen auf seinen Bildern festhält, trägt Rodtschenko bei der Neugestaltung der Gesellschaft nach Sicht der Konstruktivisten eine entscheidende Rolle. Durch die Konstruktion seiner Bilder und die damit vermittelten Inhalte leistet er einen Beitrag zur Umgestaltung und „Umerziehung" der Strukturen und der Menschen. Seine Kunst befindet sich somit in enger Symbiose mit dem aktuellen Leben und bietet Anstöße zum Reflektieren, sodass die Erneuerung, das Erreichen neuer Ziele, vorangetrieben werden. All das sind nun Voraussetzungen für die sogenannten „Künstler-Ingenieure" dieser avantgardistischen Zeit im nachrevolutionären Russland. Rodtschenko fühlte sich berufen, die neue Zeit in jedem Teil der Gesellschaft einzuläuten. Und dies wird in den zu dieser Zeit entstandenen, einzigartigen Bildern deutlich.

4. Merkmale seiner Fotografie

In diesem abschließenden Abschnitt sollen nun zwei wesentliche Merkmale von Rodtschenkos Arbeiten näher betrachtet werden. Zum einen arbeitet er viel mit der Verschiebung der Perspektive; zum anderen entstehen Fotografien unter Einsatz von Lichtquellen, um beispielsweise die Struktur eines Gegenstandes optisch zu verändern. Darum soll es im Folgenden gehen.

[43] Anne Rennert: Rodcenkos Metamorphosen. Zur Dynamik der Form im fotografischen Werk, München u.a. 2008, S. 38
[44] Ebd., S.38
[45] Hubertus Gassner: Rodcenko Fotografien, München 1982, S. 19

4.1. Perspektive

Für Rodtschenko ist es ein Anliegen, alle Menschen dazu anzuhalten, aus mehreren Perspektiven zu fotografieren. Für ihn ist eindeutig, was durch übertriebene perspektivische Verkürzungen und Hervorrufen der möglichen Kontraste erreicht werden kann: Ansichten von Bewegung, Menschen und allen Dingen, die bisher so noch nie zu sehen waren.

Die „Bauchnabelperspektive", also die Sicht, die ein Mensch einnimmt, wenn er gerade steht und mit der Kamera in Höhe des Nabels fotografiert, hat in seinen Augen in der Fotografie ihren Stand verloren.[46] Denn aus dieser Perspektive ist es nicht möglich, bestimmte Phänomene, Formen und Strukturen erkennbar zu machen. Aus der Vogelperspektive hingegen lassen sich beispielsweise Gruppen von stehenden Menschen in einer Ringform erkennen. So gelingt es Rodtschenko 1928 eine Gruppe von stehenden Demonstranten aus extremer Obersicht als Kreis darzustellen.[47] Auch die allgemeine Sicht auf den städtischen Alltag, die, wie bereits erwähnt, revolutioniert werden sollte, kann durch die Aufnahme von Passanten aus der Vogelperspektive so verändert werden, dass der Fokus auf deren Kopfbedeckungen gelegt wird und sich so zahlreiche kleine, geometrische Elemente ins Bildgefüge drängen.[48] Diese Vorgehensweise nutzt Rodtschenko, um Dinge von oben in geometrische Formen umzuwandeln. Anne Rennert nennt diesen Vorgang „Vergegenständlichung des Abstrakten".[49] So werden in einfachen, unscheinbaren Szenen deren enthaltene Gegenstände oder Menschen zu geometrischen Formen abstrahiert, gekrümmt oder gebogen. Das Reale wird so weit verfremdet, dass es ein vollkommen neues Bild konstruiert.[50] Rodtschenkos extremste Bilder lassen kein „oben" oder „unten" mehr erkennen. Man hat den Eindruck, er möchte die Schwerkraft überwinden und seinem Traum vom Fliegen näher kommen.

Diese Aufnahmen eines Gegenstandes von oben und unten erhielten außerdem mit dem Verfahren der Serienaufnahme ein und desselben Motivs eine weitere Komponente. In mehreren Varianten dargestellt, konnte die Entwicklung des Gegenstands aufgezeigt werden: seinen bereits benannten Veränderungsprozess. Dieses „systematische

[46] Vgl. Anne Rennert: Rodcenkos Metamorphosen. Zur Dynamik der Form im fotografischen Werk, München u.a. 2008, S. 53
[47] Vgl. ebd., S. 53
[48] Vgl. ebd., S. 54
[49] Ebd., S. 55
[50] Ebd., S. 78

Durchspiel von Variationen einer Struktur"[51] fügte nun noch die Dimension der Zeit in die Fotografie mit ein, die, wie bereits beschrieben, eine wichtige Komponente des Konstruktivismus war.

Das Ziel, das Rodtschenko also vor Augen hat, wenn er aus extremer Nahsicht oder aus der Vogelperspektive fotografiert, ist eine starke Abstraktion der Motive, eine „fantastische Verfremdung"[52] dieser. Das Neue zu sehen nimmt somit eine herausfordernde Form an, die den Rezipienten zum Umdenken und Neuorientieren auffordert.

4.2. Licht und Schatten

Des Weiteren nutzt Rodtschenko als einer der ersten das Licht zu seinen Gunsten und beeinflusst damit Beschaffenheit, Volumen und Dynamik seines Motivs. Der Aufbau starker Hell-Dunkel-Kontraste nicht nur durch die Stärke der Farben, sondern auch durch ein Wechselspiel von Licht und Schatten erzeugt in seinen Bildern eine ganz eigene Dynamik.[53] Beispielsweise ist in seinem Werk „Gehende Figur" von 1928 der überdimensional größere Schlagschatten eines von oben aufgenommenen Fußgängers das bewegungserzeugende Element. Der Weg, auf dem er geht, ist von kleinen Formen, durch Licht und Schatten erzeugt, gemustert.[54]

Außerdem nimmt Rodtschenko Glasgegenstände mit Hilfe einer hinter ihnen stehenden Lichtquelle auf und erwirkt so die Illusion, der Gegenstand löse sich in einzelne Fragmente auf, die im wechselseitigen Spiel zueinander Bewegung erzeugen. Diese Bilder sind von einer fast schon „skurilen" Klarheit. Wenn auch auf die minimal wichtigen Bildelemente beschränkt, erzeugen sie doch eine vielschichtige Qualität.

Es lässt sich also festhalten, dass Rodtschenko in seine Fotografien die Komponenten des Lichts sowie der Perspektive einbindet und diese häufig in einem Wechselspiel zueinander die gewünschten Effekte erzielen.

[51] Hubertus Gassner: Rodcenko Fotografien, München 1982, S. 24
[52] Anne Rennert: Rodcenkos Metamorphosen. Zur Dynamik der Form im fotografischen Werk, München u.a. 2008, S. 75
[53] Vgl. ebd., S. 62
[54] Vgl. ebd., S. 75

5. Fazit

Rodtschenko lässt sich also als einer der Vorreiter der Fotografie in der Sowjetunion zu dieser Zeit beschreiben. Dadurch, dass er Vorbildern wie Man Ray folgte und sich der experimentellen Fotografie hingab, setzte er, wie weitere Konstruktivisten auch, in der damaligen Kunstszene ein Zeichen der Erneuerung. Wenn auch häufig Kritik laut wurde, er schaffe Plagiate der westlichen Kunst, ohne Rücksichtnahme auf die Fähigkeiten des proletarischen Volks, so ließ er sich nie beirren und hielt an seinen Plänen zur Veränderung fest. Mit großem Engagement und starker Ambition, angetrieben vom Geist der neuen Zeit, schuf er mit Hilfe der damaligen technischen Möglichkeiten Werke von hoher ästhetischer Qualität, die den Betrachter noch heute zu bewegen vermögen. Er wollte mit ihnen jedes kleinste Element des Kollektivs revolutionieren und zum Umdenken umerziehen. Und die Aufbruchsstimmung und Atmosphäre der Zeit ist gänzlich in seine Arbeiten eingeflossen.

6. Quellenverzeichnis

1. Gassner, Hubertus: Rodcenko Fotografien, München 1982

2. Karginow, German: Rodschenko, o.O. 1979

3. Lawrentjew, Alexander N.: Der fotografische Kosmos Rodtschenkos, in: Gerd Unverfehrt und Tete Böttger (Hgg.): Rodtschenko. Fotograf 1891 – 1956, Göttingen 1989, S. 142-147

4. Rennert, Anne: Rodcenkos Metamorphosen. Zur Dynamik der Form im Fotografischen Werk, München u.a. 2008

5. Rodtschenko, Alexander: Das Notizbuch der LEF (1927), in: Gerd Unverfehrt und Tete Böttger (Hgg.): Rodtschenko. Fotograf 1891 – 1956, Göttingen 1989, S. 40-43

6. Unverfehrt, Gerd und Tete Böttger (Hgg.): Rodtschenko. Fotograf 1891 – 1956, Göttingen 1989

Internetquellen

7. http://www.berlinerfestspiele.de/de/aktuell/festivals/11_gropiusbau/mgb_04_rueck blick/mgb_rueckblick_ausstellungen/mgb_archiv_ProgrammlisteDetailSeite_9302. php (17.12.2008). (Titel und Autor unbekannt)